华夏万卷

让人人写好字

欧阳询九成宫碑

中国书法传世碑帖精品

楷书 03

华夏万卷 编

全国百佳图书出版单位

湖南美术出版社

图书在版编目（CIP）数据

欧阳询九成宫碑 / 华夏万卷编 . — 长沙：湖南美术
出版社，2018.3（2021.9重印）
（中国书法传世碑帖精品）
ISBN 978-7-5356-7625-2

Ⅰ.①欧… Ⅱ.①华… Ⅲ.①楷书–碑帖–中国–唐
代 Ⅳ.①J292.24

中国版本图书馆CIP数据核字（2018）第080491号

Ouyang Xun Jiucheng Gong Bei

欧阳询九成宫碑
（中国书法传世碑帖精品）

出 版 人：黄　啸
编　　者：华夏万卷
编　　委：倪丽华　邹方斌
　　　　　汪　仕　王晓桥
责任编辑：邹方斌
责任校对：阳　微
装帧设计：周　喆
出版发行：湖南美术出版社
　　　　　（长沙市东二环一段622号）
经　　销：全国新华书店
印　　刷：成都市金雅迪彩色印刷有限公司
开　　本：880×1230　1/16
印　　张：3.5
版　　次：2018年3月第1版
印　　次：2021年9月第7次印刷
书　　号：ISBN 978-7-5356-7625-2
定　　价：22.00元

邮购联系：028-85939832　　邮编：610041
网　　址：http://www.scwj.net
电子邮箱：contact@scwj.net
如有倒装、破损、少页等印装质量问题，请与印刷厂联系斟换。
联系电话：028-85939809

简 介

欧阳询（557—641），字信本，潭州临湘（今湖南长沙）人，历陈、隋、唐三朝。隋朝时，曾官至太常博士。入唐后，曾任五品给事中、太子率更令、弘文馆学士等职，世称『欧阳率更』。欧阳询擅书法，尤以楷书最为著名，与颜真卿、柳公权、赵孟頫合称楷书四大家，与同代虞世南、褚遂良、薛稷并称为唐初四大书家。其书兼撮众法，备为一体，世称『欧体』。

《九成宫碑》全名《九成宫醴泉铭》，镌立于唐贞观六年（632），由魏徵撰文、欧阳询书丹。此碑是唐代楷书的经典范本，有『楷书之极则』的美誉。

唐贞观五年（631），太宗皇帝将隋代仁寿宫扩建成避暑行宫，并更名曰『九成宫』。醴泉即甘美的泉水，碑文中引经据典说明醴泉喷涌而出是『天子令德』所致，因此铭石颂德，便有了这篇文辞典雅的《九成宫醴泉铭》。九成宫遗址今位于陕西麟游县城西 2.5 千米处，《九成宫醴泉铭》碑石仍屹立于此。碑文中叙述了九成宫的来历及宫殿建筑的壮观，颂扬了唐太宗的文治武功和节俭精神。行文至最后，忠耿的魏徵还不忘提出『居高思坠，持满戒溢』的谏言。

欧体用笔刚健，起止处斩钉截铁、干净利落，笔势内撅，骨法遒劲，结字内紧外舒，笔画于瘦硬中含方峻，字形于平正中寓险绝，法度严谨，风格鲜明。《九成宫醴泉铭》即是欧阳询楷书中的经典作品。

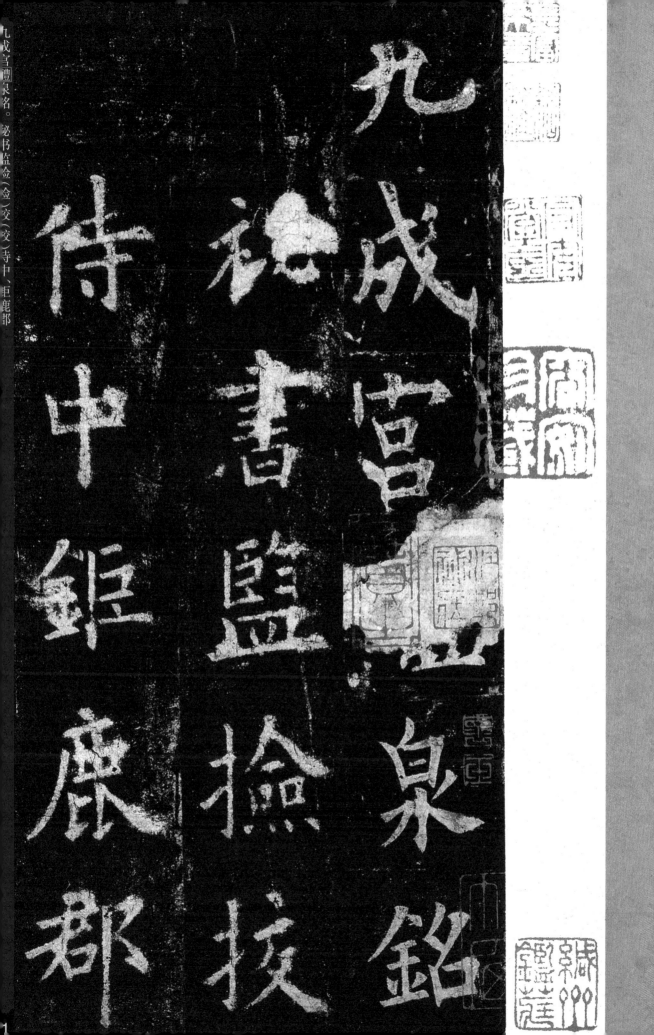

九成宮醴泉銘

秘書監檢校侍中鉅鹿郡

公，臣魏徵奉敕撰。維貞觀六年孟夏之月，

公臣魏徵奉敕撰維貞觀夏之月

皇帝避暑乎九

成之宫此则随

之仁寿宫也冠

山抗殿绝壑为

池蹋水架楹分

嚴竦闕高閣周

建長廊四起棟

宇葛臺榭參

差仰视则迢递

百寻下临则峥

嵘千仞珠璧交

映金碧相晖照

灼雲霞蔽亏日

月觀其移山回

澗窮泰極侈

人従欲良足深

尤至于炎景流

金無爨蒸之氣

微風徐動有凄

清之涼信安體

之佳所，诚养神之胜地。汉之甘泉，不能尚也。皇帝爰在弱冠，

皇帝爰在　泉不能尚也　之胜地漢之甘　佳所誠養神

8

經營四方逮乎

立年撫臨億兆

始以武功壹海

內終以文德懷

远人
东越青丘
南逾丹徼
皆献琛奉贽
重译来王
西暨轮台北

10

拒玄阙，并地列州县，人充编户。气淑年和，迩安远肃，群生咸遂，

雅玄闚並地列

州縣人充編戶

氣淑年和迩安

遠肅群生咸遂

灵贶毕臻

虽藉

二仪之功终资

一人之虑遗身

利物栉风沐雨

百姓为心，忧劳成疾。同尧肌之如腊，甚禹足之胼胝。针石屡加，

百

為

心

憂

勞

成

疾

同

尭

肌

之

如

腊

甚

禹

足

之

胼

胝

針

石

屡

加

腠理猶滯爰居

京室每弊炎暑者

群下請建離宮

庶可怡神養性

圣上爱一夫之力，惜十家之产，深闭固拒，未肯俯从。以为随（隋）氏

聖上惜十家深開固拒以為隨

一夫之產

力惜十家之產未肯宵

俯從以為隨氏

舊宮營於曩代
棄之則可惜毀
之則重勞事貴
因循何必改作

于是斫雕为朴，损之又损，去其泰甚，葺其颓坏。杂丹垩以沙砾，

于是斫雕为朴

损之又损去其

泰甚葺其颓坏

杂丹垩以沙砾

聞粉壁以塗泥。玉砌接于土階，茅茨續于瓊室。仰觀壯麗，可作

聞

粉

壁

以

塗

泥

玉

砌

接

於

土

階

茅

茨

續

於

瓊

室

仰

觀

壯

麗

可

作

鑒於既往俯察

後卑儉既一

昆愈足往俯

此足垂察

為所垂訓

大謂訓於

聖至於

不至於

作彼竭其力我

享其功者也然

昔之池沼咸引

谷澗宮城之內

本乏水源。求而无之，在乎一物，既非人力所致，圣心怀之不忘。

本乏
水必
求而
無之
在
一物
聖心
懷之
不忘
既非
人力
所致
物

粤以四月甲申朔旬有六日己亥，上及中宫，历览台观。闲步

粤以
四月
甲申
朔旬
有六
日己
亥，

玥
旬
有
六
日
己

永
上
及
中
宫

愿
览
臺
觀
閒
步

西城之阴，跨蹰高阁之下，俯察厥土，微觉有润，因而以杖导之，

西城之阴蹰

高阁之察

厥土微觉有润

国而以杖蕖之

有泉随而涌出。乃承以石槛，引为一渠。其清若镜，味甘如醴，南

鏡為乃有

味一承泉

甘渠以隨

如其石而

醴清檻湧

南若引出

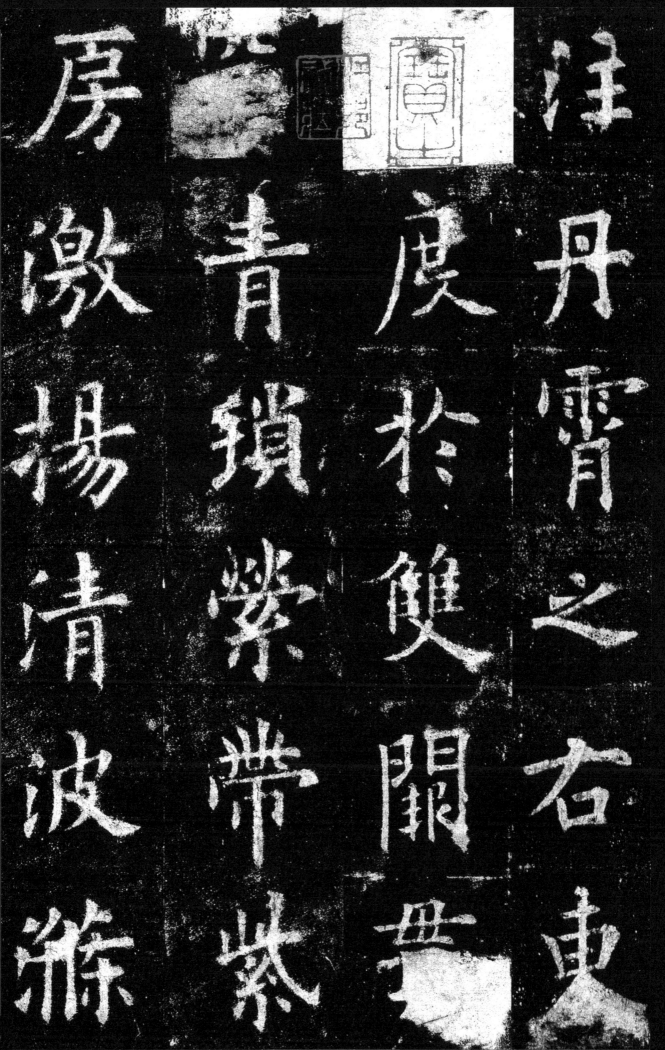

注丹霄之右東

度於雙闕萦

青琐萦紫

激揚清波滌

荡瑕秽可以导
养正性可以澄
莹心神鉴映群
形润生万物同

湛恩之不竭将玄泽以常流匪唯乾象之精盖亦坤灵之宝谨

案禮緯云王者

刑殺當罪賞錫

當功得禮之宜

則醴泉出於闕

庭太庭
鶎人鶎
冠之冠
子德子
曰上曰
聖及聖

及清太
萬下之
靈下德
則及上
醴太及
泉宁太

庭。《鶡冠子》曰:『圣人之德,上及太清,下及太宁,中及万灵,则醴泉

欲
贡
者
出

食
獻
純
瑞

之
則
和
應

令
醴
飲
圖

人

泉
食
曰

壽
泉
不

東
出
王

出。《瑞应图》曰：『王者纯和，饮食不贡献，则醴泉出，饮之令人寿。』《东

30

観漢記曰光武

中元元記曰光

京師元年醴武

皆師年醴泉

愈飲醴泉

然之泉

則者

《观汉记》曰："光武中元元年，醴泉出京师，饮之者痼疾皆愈。"然则

神物之来，实扶明

圣。既可蠲兹沉痼，

又将延彼遐龄。是

以百辟

卿
士
相
趋
動
色
把

我
后
固
懷
扰
把

而
弗
有
雖
休

休
不
徒
聞
於

往昔以祥為惟

賓取驗於當今

斯乃上帝玄

荷天子令德

往昔，以祥为惧，实取验于当今。斯乃上帝玄符（符），天子令德，

豈臣之未學所
能丕顯但職在
記言茲書事
不可使國之盛

岂臣之未学所能丕显。但职在记言，属兹书事，不可使国之盛

美有

典策敢

陈实录爰

勒斯

铭其词曰惟

皇抚运奄壹寰

宇。千载膺期，万物斯睹。功高大舜，勤深伯禹。绝后承前，登三迈

宇

千载膺期万

物斯观功高大

舜勤深伯禹绝

后前登三迈

乃握機蹈矩乃

聖乃神武克禍

亂文懷遠人

执未紀開闢不

功　名　贽　臣
潜　上　咸　冕
运　德　陈　并
樊　不　大　髤
深　德　道　琛
贵　玄　无

测鑿井而飲耕

田而食靡謝天

功安知帝力上

天之載無臭無

声。万类资始，品物流形。随感变质，应德效灵。介焉如响，赫赫明

馨萬類

物流形隨感變

質應德效靈不

焉如響赫赫明

明

雜

逐

景

福

葳

官

龜

圖

鳳

紀

曰

葳

繁

祉

雲

氏

龍

舍

五

色

烏

呈

三

趾。颂不辍工，笔无停史。上善降祥，上智斯悦。流谦润下，潺湲皎

趾颂不辍工筆

無停史上善降

祥上智斯悦流

謙潤下潺湲皎

洁萍旨醴甘冰凝镜澈用之日新挹之无竭道随时泰庆与泉

流。我后夕惕，虽休弗休。居崇茅宇，乐不般游。黄屋非贵，天下

流

雖休

我后夕惕

黃屋

茅宇

休弗

非貴

樂不

居崇

天下

般遊

為憂人
玩其華
我取其
實還淳
反本代
文以質
居高思
墜持滿

戒

永念

保兹

貞在

吉兹

兼

太

子

率

更

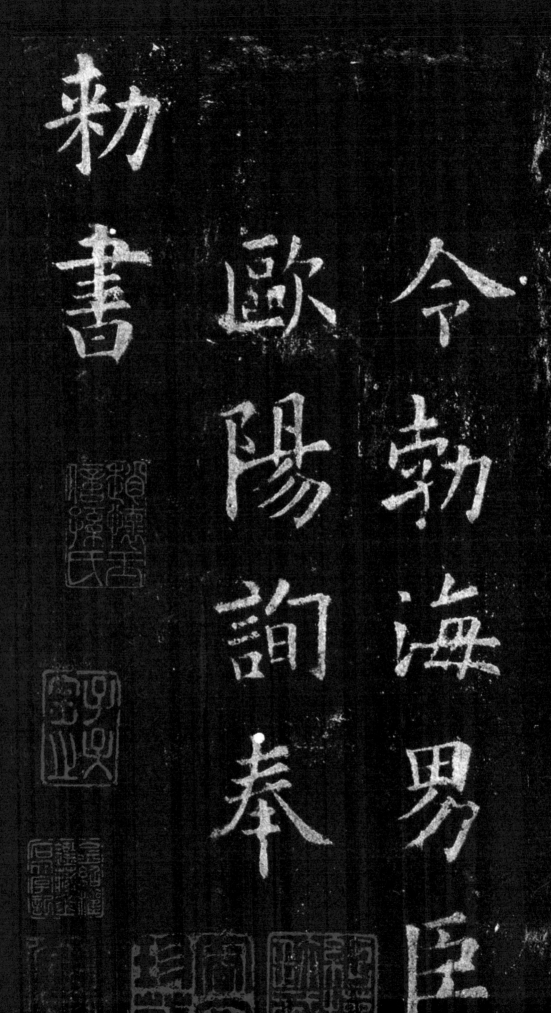

勅書　歐陽詢奉　令勃海男臣

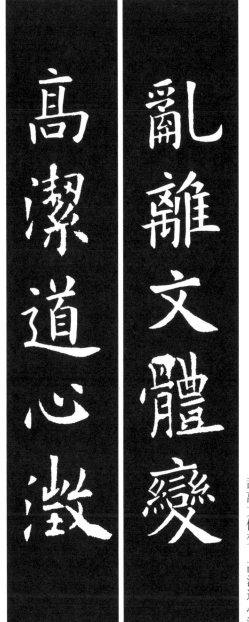

乱离文体变　高洁道心澄

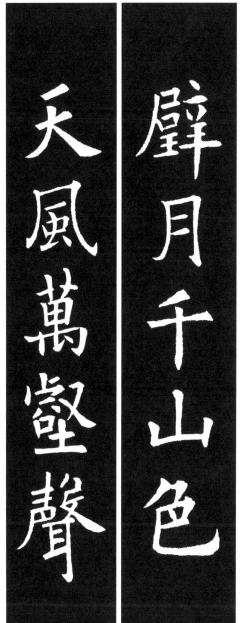

璧月千山色　天风万壑声

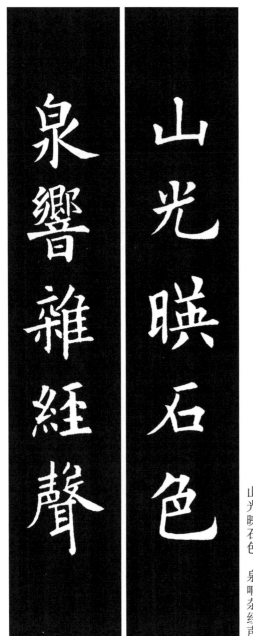

山光映石色　泉响杂经声

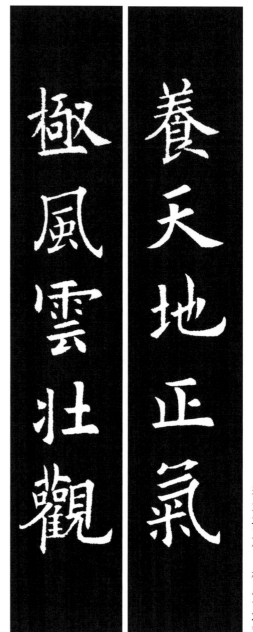

养天地正气　极风云壮观

玄之又玄不可測
得無所得焉能知

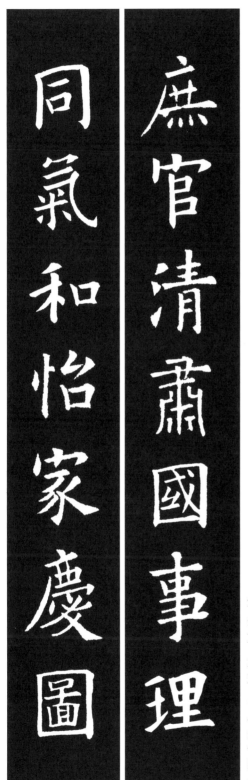

庶官清肅國事理
同氣和怡家慶圖

極樂國土覺王所
昆明池水漢時功